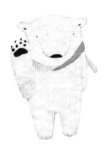

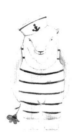

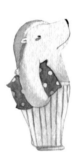

為你寄一張小白熊
街頭藝術家的環遊世界夢

A-KUO

　　我熱愛旅行，但並非每一次的計畫都能如願，有一次突發奇想，繪製了一張明信片交給在法國留學的友人，請她寄回來給我。當明信片從法國回到我的手上，那時心情的澎湃至今仍難以忘懷。於是我就想，何不就讓明信片代替我環遊世界！

　　也許是喜歡旅行的緣故，我喜歡跟世界各地的人交朋友，所以就透過擅長的藝術創作，繪製了明信片跟朋友交流。當把作品貼上郵票、投進信箱時，總是難掩興奮，彷彿自己就和明信片一同出去冒險，一起前往陌生的國度，拜訪素未謀面卻興趣相投的新朋友。

　　後來我在週末假日，試著帶著一卡皮箱，到台北24小時不打烊的誠品書店外面擺地攤，體驗當個小小老闆。看著一張一張自己天馬行空創作出來的小插畫被人買走了，感覺真是非常奇妙。在眾多畫作之中，小白熊（北極熊）是最受人們喜歡的角色，慢慢地它就當上我繪畫世界裡的最佳主角。於是小白熊明信片成了我的招牌特色。

　　每當友人出發旅行前，我都會繪製具有當地特色的小白熊旅行明信片讓他帶去旅行。而為了創作，我必須了解當地風俗民情及名勝古蹟，於是旅遊尚未成行，我已在腦海中先行遨遊了一番。透過即將遠行的友人、來台觀光的旅人，甚至不曾相識的網友幫助下，小白熊待

過捷克、奧地利的廣場，聽過英國大笨鐘的鐘聲，聞過加拿大淡淡的楓葉味道，也在東京鐵塔留下燦爛的笑容，還到過熱帶的新加坡、香港，當然寶島台灣更從南到北旅行過好幾圈。

而旅行最遙遠的地方，是哪裡呢？是的，是南極！在現實生活中兩種天差地別的物種，透過明信片，我讓北極熊和企鵝一同合影。在有生之年我可能不會冒險到達的地方，明信片幫我帶回了那裡的味道。

小白熊就這樣帶領我環遊世界。

我選擇用我最熱愛的藝術方式去記錄生命，也讓這樣的藝術記錄了朋友當時的旅行心得，投入創作至今，已邁入第12個年頭，小白熊在台灣停留27個地方，流浪17個國家，共完成112張作品。有時，當對方收到小白熊旅行明信片時，也會從遠方傳遞回來無價的手工卡片或珍貴的明信片，薄薄的一張紙卻散發濃郁的旅行味與人情味，總為我帶來源源不絕的創作靈感。無數的愛與溫暖就這樣簡單地傳遞著，謝謝你，我的朋友。

A-KUO

為你寄一張小白熊

街頭藝術家的環遊世界夢

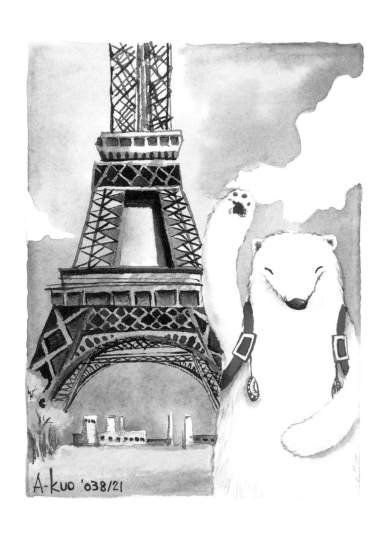

A-kuo '038/21

巴黎・艾菲爾鐵塔 | Eiffel Tower, Paris

2003那年，由於無法如期湊足機票錢跟著在法國唸書的高中同學一起出國，只好將心中渴望旅行的心情隨手塗鴉在這張作品上，交給了她帶著出發。

雖然明信片不是從巴黎而是從馬賽寄出來，裡面對旅行的憧憬、對未來的期待卻一點也沒有減少。那一年，我白天在卡片文具禮品公司上班，假日在台北不打烊的書店外擺攤賣手繪明信片，心裡總想著：有一天我也要帶著小白熊明信片在旅行的途中寄給自己。

看著那冰淇淋似的牆瓦、五彩繽紛的花草和溫暖和煦的陽光，感覺連風和音符都在跳舞。

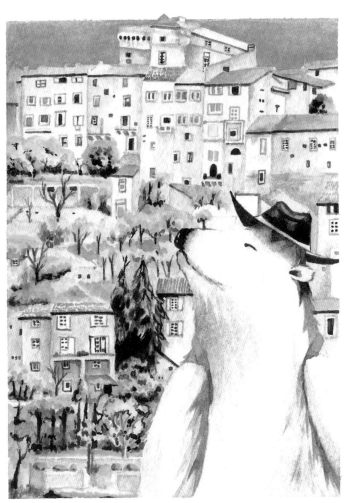

'070211 A-KUO

法國・普羅旺斯 | Provence, France

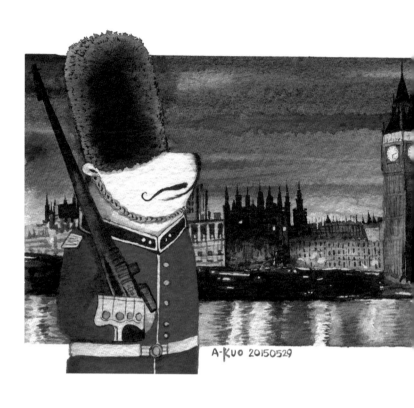

A-KUO 20150529

倫敦‧泰晤士河 │ River Thames, London

Dear Akiro,

This is the last day
of my 2 weeks Europe trip.
Now writing this post card at
lobby of the beautiful
Langham Hotel in London
of which I had a wonderful
stay. This London trip is
fab-lous. Nice Hotel, weathers, food
shopping, events, & night life
See u soon.

Eddie
29 June 2015

POST CARD

Hi 阿圖,
 Sorry about sending
a postcard late.
guess you'll receive it
after I arrive R.O.C
see you in a week.
happy!!
 Rachel 18. Nov
2003

Royal Mail
London
18.11.03
14.11 pm
A43202133

Have a
1st Class
Christmas!

2003年，景文二專同學從倫敦寄回來的熊卡，這是小白熊明信片系列的第二張。那座城市不知道有沒有像電影演的那樣時常飄著雨？揮動畫筆時，我會幻想有一天撐著傘踏在異鄉城市街道的畫面。

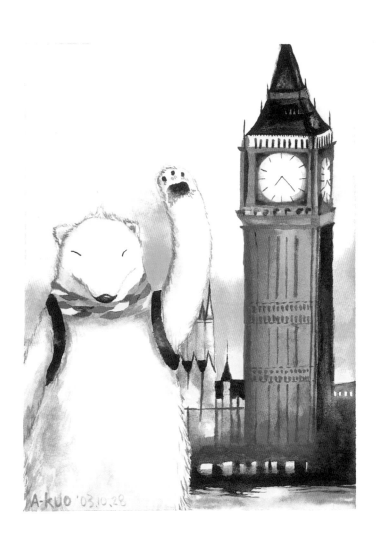

倫敦·大笨鐘 | Big Ben, London

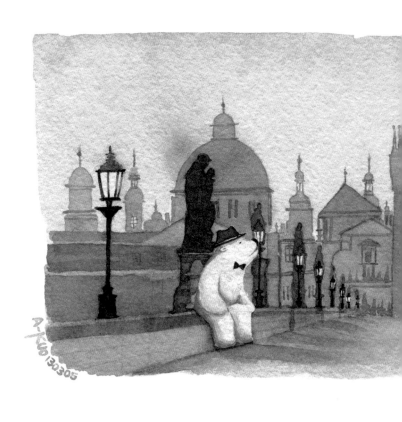

捷克·布拉格 | Prague, Czech

Dear 大老闆～

妹子我完成任務～

哼～個人覺得很有意義

因為像是代替哥哥

走出來看世界～

3o～粉開心～YA～

by 樂樂 2014.5.14

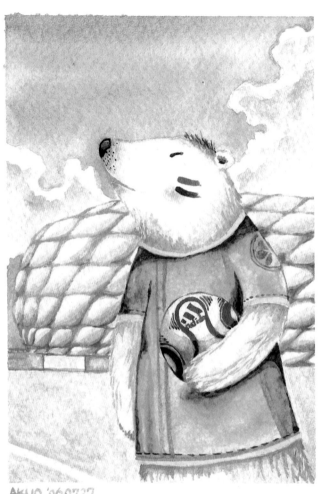

AKUO '060727

慕尼黑·安聯競技場 | Allianz Arena, Munich

Dearest Ah Kuo,
 Greetings from Glashütte,
Germany!

 "There is more hunger
 in the world for love and
 appreciation than for
 bread!"

 Warmest regards,
 Kelvin Lim
 3 Aug '06

那年，世界盃足球賽在德國開打，而我在新加坡準備南洋藝術學院
的考試。

新加坡友人幫我寄出了這張熊卡，謝謝你，Kelvin。

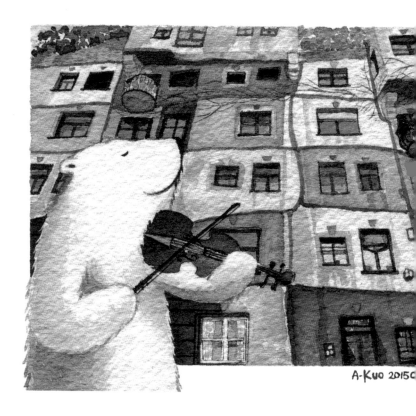

A-Kuo 2015©

維也納·百水公寓 │ Hundertwasserhaus, Vienna

台灣客人朋友在維也納開了一家文創禮品店「38」。

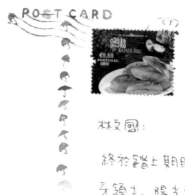

POST CARD

林文團：

終於踏上期盼以久的葡萄
牙領土．陽光普照大地．
吹著淺淺的秋風．是種享受

低價得一遊．

葡萄牙 2015.09.04.

Jane

方寸文創

為你寄一張小白熊

台灣・台南・水晶教堂 | Crystal Church, Tainan Taiwan

愛是充滿多姿多彩的・幸福就在我們生活中俯拾即是。

www.facebook.com/bolarbear

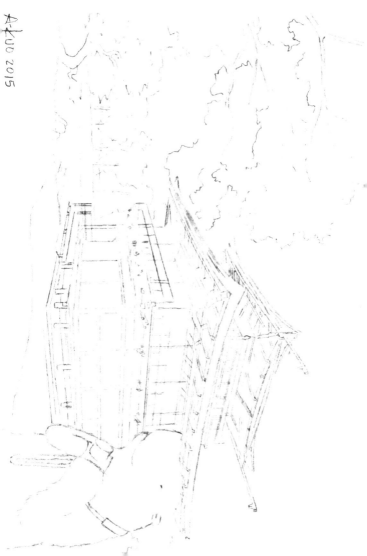

方寸文創

為你寄一張小白熊

日本・京都・金閣寺 | Kinkakuji, Kyoto Japan

你的美,在四季的舞台上演出著自然的腳本,年復一年的檔期,給了我們流連忘返的回憶。

www.facebook.com/bolarbear

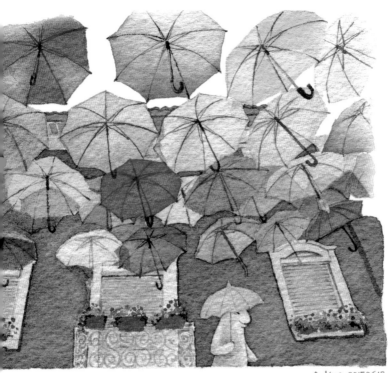

A-Kuo 20150613

葡萄牙·阿格達 | Agueda, Portugal

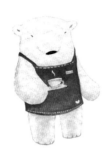

在我心裡也有陽光灑落、涼風微微的一角。

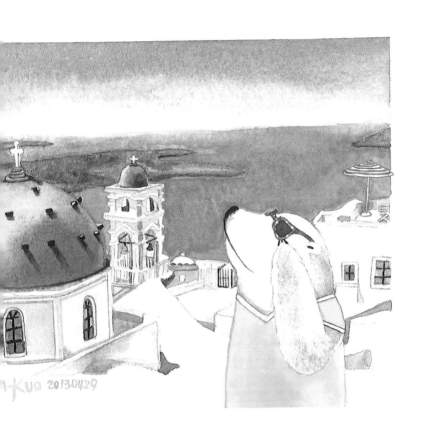

希臘·聖托里尼 | Santorini, Greece

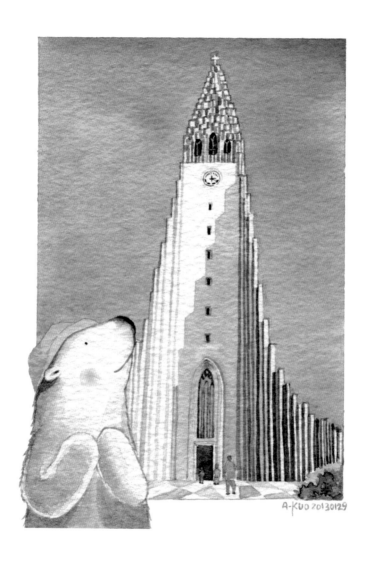

冰島・哈利瑪教堂 | Church of Hallgrimur, Iceland

POST CARD

When you have had your fill of
fine cuisine, it might be a good
idea to what the night life in Reykjavik
has to offer. You can find clubs
with live music, DJs and
dancing or just sit at a bar
and discuss the meaning of
life with your neighbor.
 En France
Retrovez la pureté,
l'exception, la Beauté
la Santé, Le Bien-Être
des Produits Islandais
2013, 2, 5 #e

ÍSLAND

PRIORITAIRE
PAR AVION

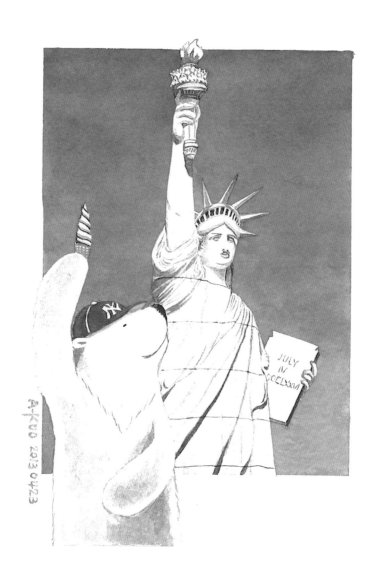

紐約·自由女神像 | Statue of Liberty, New York

祢照耀世界的光芒，平等自由不因時間而腐朽。

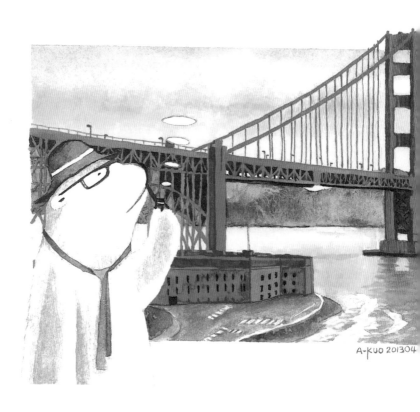

舊金山·金門大橋 | Golden Gate Bridge, San Francisco

兩天，匆匆地遊走全
離開時，覺得這是個值
得ː花時間 細細品味
的 城市 We'll be back !

Will & Alice 2015.10.7

ISLAND
50g UTAN EVRÓPU

Every season has its charm
in Iceland, whether it's the bright,
endless light of summer, the
colourful, refreshing autumn,
the dark culture-filled winter
with its mystical Northern Lights
or the revitalizing spring.

涛涛加油

fm Askur Brasserie

2/5/2013

A PRIORITAIRE
PAR AVION

IP 652

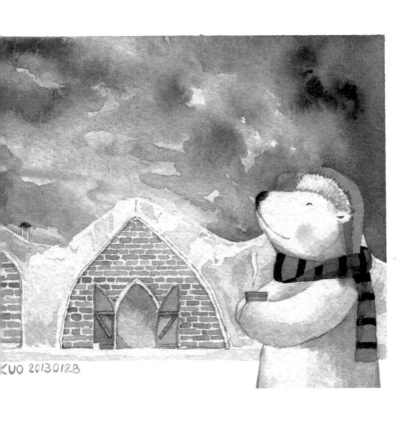

KUO 20130128

魁北克・冰晶旅館 | Ice Hotel, Quebec

前往南極的友人，先抵達了阿根廷首都，接著出發往南邊的烏斯懷亞（Ushuaia）海港，搭乘破冰船前往極地。

相反的季節，遙遠的國度，截然不同的世界。

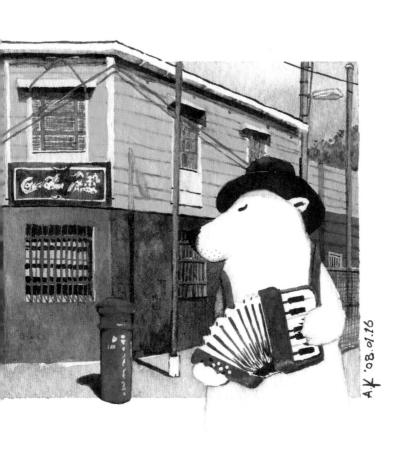

阿根廷・布宜諾斯艾利斯 | Buenos Aires, Argentina

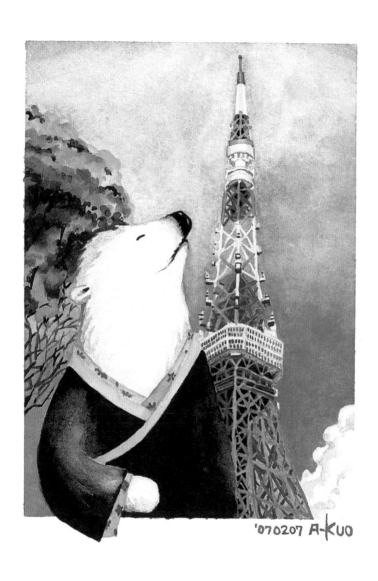

'070207 A-KUO

日本・東京鐵塔 | Tokyo Tower, Japan

POST CARD

林さん、
ポーラ・ベーのポスト・カードは
私に送れ、ありがとうございます。
一つだけの物ですね！
本当に美しい絵と思います。
林さんと私一緒に会ったら、
絵本を見たいよね。

I hope that you have every
success in Singapore, and please
continue to send the polar bear
around the world.
Best wishes,
 Ian.

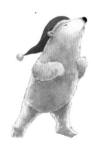

在暮色中就快抵達心中嚮往的4m×4m，彷彿回到家的感覺。

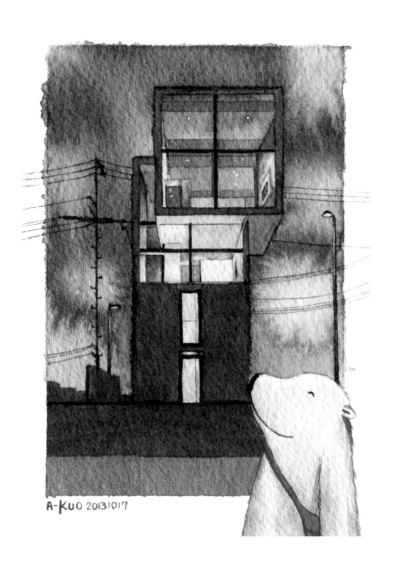

A-KUO 20131017

神戸・4m×4mの家 | 4m×4m House, Kobe

Dear:

今天在日本的札幌～

關圈圈又轉一天了! 雖然親切的

日本雖然很熱, 但是很快樂!!

以後有機會

我們也可以一

起繞圈圈去吧!

坐著破冰船

出發尋找北極熊

AIR MAIL

NIPPON 70

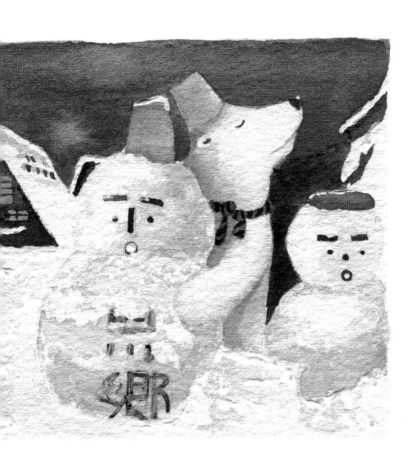

岐阜・白川郷合掌村 | Historic Villages of Shirakawa-go, Gifu

在澄澈的水鏡上，我看到了天空，看到宇宙，也看到了自己的心。

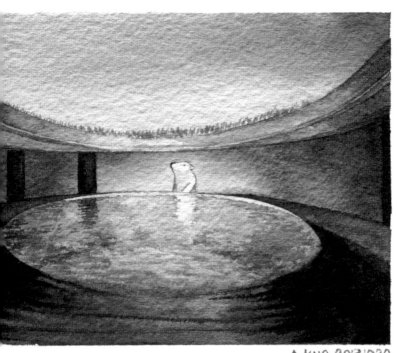

A-KUO 20131020

直島·貝尼斯之家 | Benesse House, Naoshima

2003年，第一次到香港遊玩。我和這座城市很有
緣分！

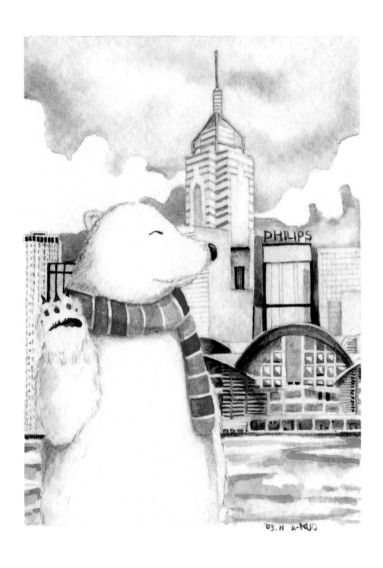

香港・維多利亞港 | Victoria Harbour, HK

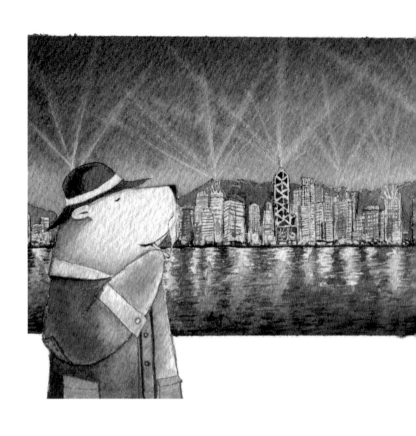

香港・維多利亞港夜景 | Night Scene of Victoria Harbour, HK

少了你的風景，就只剩下潮溼的回憶。

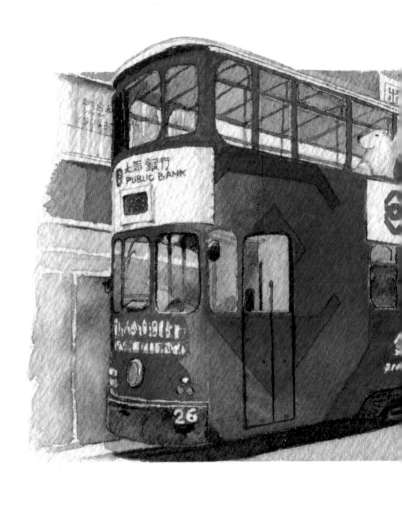

香港 · 雙層電車 | Double-decker Tram, HK

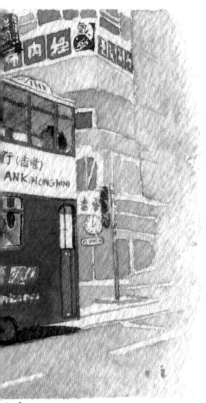

親愛的ㄚ國 A-kuo
你的一雙巧手畫出每一
個有意義的話ㄑ畫好棒
將来就記出一本来
給你大加油 ♡

2014.7.28
A-α'
香港

A-KUO 20140422

澳門·大三巴牌坊 | Ruins of St. Paul's, Macau

-KUO 20140426

MACAU
CHINA
**5

MACAU
CHINA
**45 中國

親愛的:
　謝謝你送的
小黃帽,是叫我向
熊/豬進發嗎?我可
只愛野狼呀?什麼
時候到你來香港玩
　呢? 羅倫斯筆
　　　　20.4

BY AIR MAIL
航 PAR AVION 空

49

頭頂著豔陽天，世界踩在腳丫底，擁抱美好的明日。

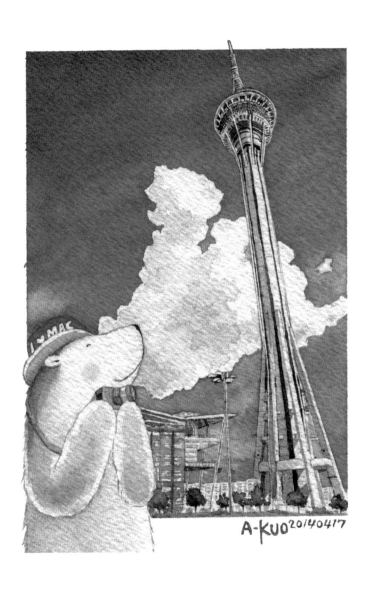

A-KUO 20140417

澳門・旅遊塔 | Macau Tower, Macau

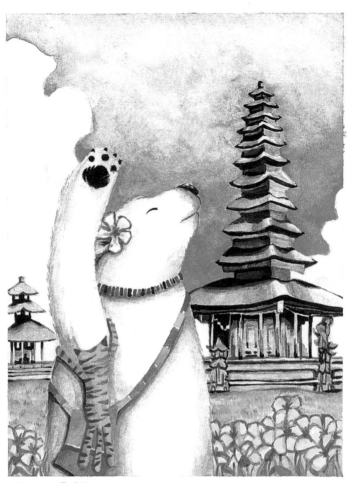

07/01/25 A-KUO

巴里島・海神廟 | Tanah Lot, Bali

親愛的 EWAN

今天就要回台灣了. 這5天幾
乎都待在 club med 只有出去做
了一次 SPA. 主要是要拜訪. 唉, 連
ㄅ影都沒有. 不過蠻喜歡 club med
這個感試, 暖暖的. 做最多
的運動是在 swimming pool. 因為
現在也不能去 walk), 準備上飛機了. bye.

EWAN太魔王 要雪姐.

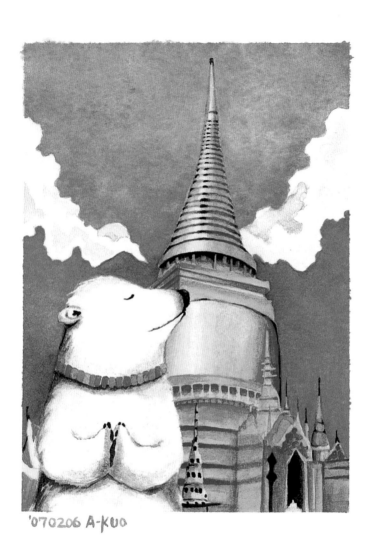

'070206 A-KUO

曼谷·金佛寺 | Wat Traimit, Bangkok

POST CARD

2009年第一次去曼谷旅遊，從此就愛上這座微笑城市。

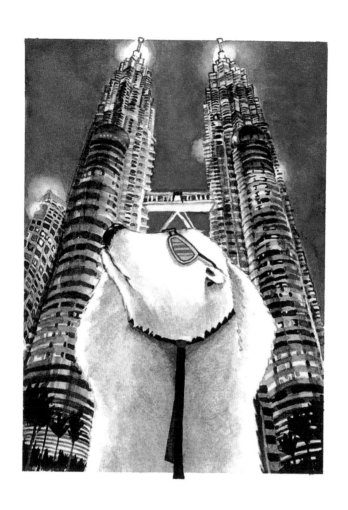

'070215 A-KUO

吉隆坡·雙子星塔 | Petronas Towers, Kuala Lumpur

當我又再一次站在幸福的最高
点，我看得更遠、更清晰
那是一道美麗的虹彩，

一道緊緊聯系你和我的一條
看不見，卻牢牢的幸運在一起的
線。

2010. 9. 13　林文國

這一張是少數幾次自己親自在旅遊時候寄回來的明信片。

我特愛熱帶國家，我喜歡東南亞的風情氣候，恰如我創作的能量十足。

SINGAPORE
8 SEP 2014
C2
SINGPOST

CLEANING AND GREENING OUR CITY

45 YEARS OF INDEPENDENCE 1965 - 2015
SINGAPORE

宇宙的奥秘
星球的能量
月亮的守护
地球的生命

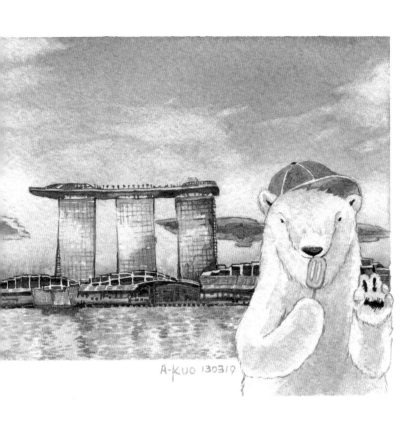

A-KUO 130319

新加坡 · 濱海灣金沙酒店 | Marina Bay Sands Hotel, Singapore

阿國，你好！

杜拜今天的天氣很好．
陽光普照．我現在在
DWTC 的 office 寫卡給
你．希望你能早點來
到這裡玩．☺

　　TNA 寄 2-28-2011

　　謝謝妳──在台北不打烊書店外面擺攤認識的客人朋友，謝謝妳把熊卡
帶到了遠方再寄回來給我。

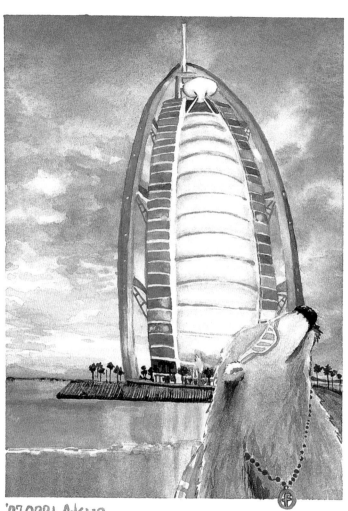

'070221 A KUO

杜拜·帆船酒店 | Burj Al Arab, Dubai

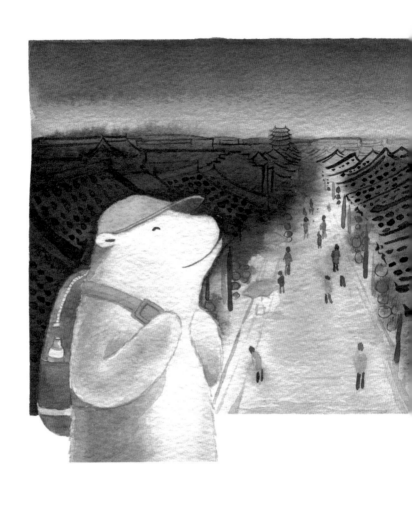

山西・平遙古城 | Ancient City of Ping Yao, Shanxi

A-KUO20130623

　　鏢局的車行轆轆之聲，背起行囊的商人與妻兒道別之語，戰火紛飛槍砲鳴響，都輕輕地藏在了古城的磚縫裡，悠悠地，講著昨天……

對你的思念越疊越高，直到沒有邊際的藍天。

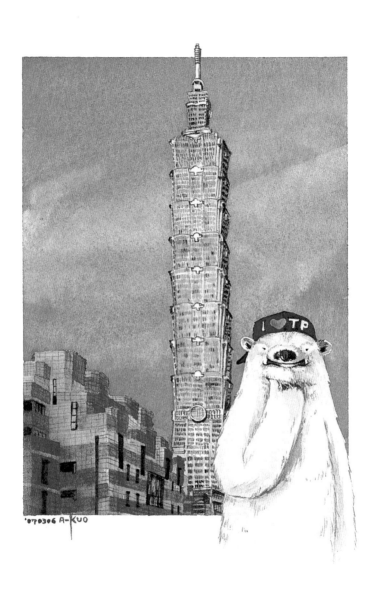

'070306 A-KUO

台北一〇一 | Taipei 101, Taipei

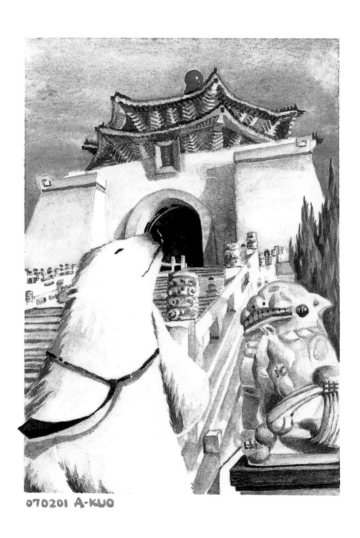

070201 A-KUO

台北・中正紀念堂 | Chiang Kai-shek Memorial Hall, Taipei

POST CARD

A-KUO:

曾經是台灣見證民主的聖地.曾經是
跨年倒數的活動場地.在戒嚴時代
跟中共對立的政權.現在確是開放
陸客來台旅遊的重要景點.離我們
最近的景點.中正紀念堂.你有多久
　　　　　沒來這走走.

　　　　　2012. 9. 17

　　　　　　堯小明的哥在
　　　　　　在台北市
　　　　　　紀念堂.

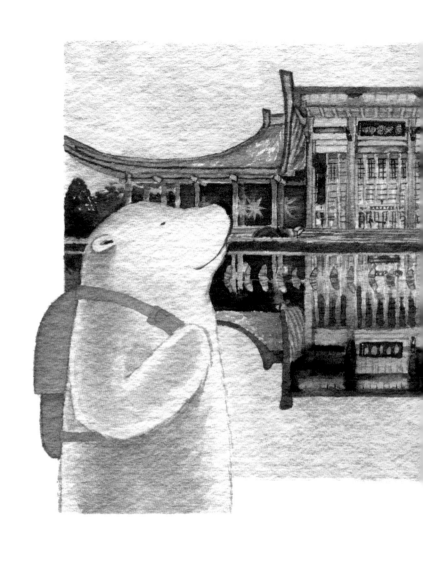

台北·國父紀念館 | Sun Yat-sen Memorial Hall, Taipei

A-KUO 20130603

小時候在這裡放風箏，唸書時在這裡寫生，
出社會後在這裡約會散步。

它是讓我回味無窮的城市角落。

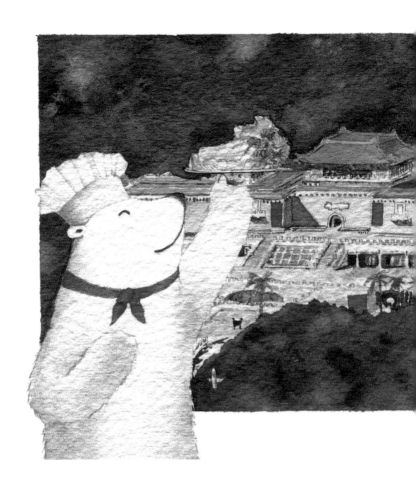

台北・故宮 | National Palace Museum, Taipei

A-KUO 2014/11/16

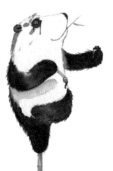

一道一道文化的佳餚，一代一代悠遠的傳承。

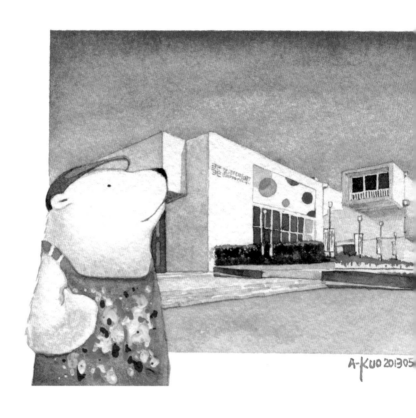

A-Kuo 201305

台北市立美術館 | Taipei Fine Arts Museum, Taipei

希望有朝一日遊行的
北極熊系列作品, 能在
北美館滿堂輝耀
展覽.加油!小熊.
加油白熊.

2014.06.19

百年的八角堂，今日的文創市集，一直傳承著文化，不因紅牆斑駁而褪
去。

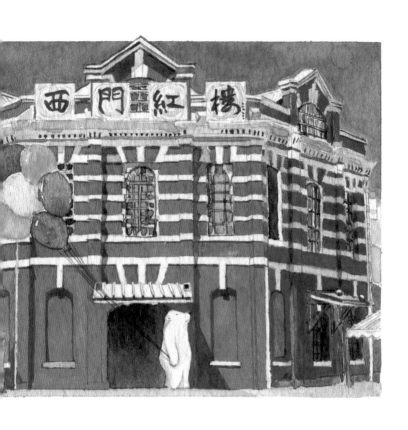

西門町・紅樓 | Red House Theater, Ximending

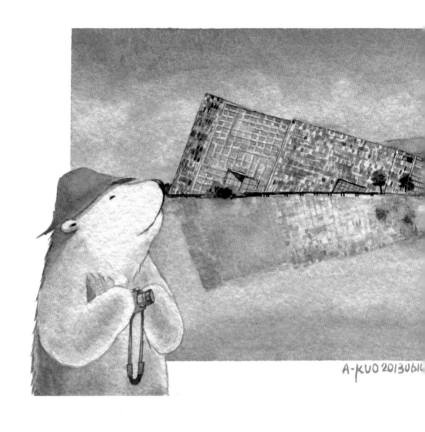

A-KUO 20130614

宜蘭・蘭陽博物館 | Lanyang Museum, Yilan

我在天空放了一葉風箏，你心裡起了一波漣漪。

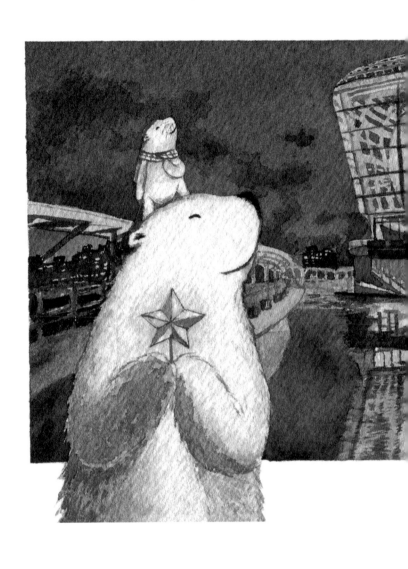

新竹・世博台灣館 | Taiwan Pavilion Expo Park, Hsinchu

-KUO 2014/1224

一年裡面我最喜歡的節慶就是耶誕節，2014年快結束的前夕，完成了這
張作品送給自己，也希望把溫暖的祝福傳遞給看到這張作品的朋友們。

A.Kuo 2013

簡約質樸的清水模，如同我一身的潔白，既單純又現代。

台中·亞洲現代美術館 │ Asia Museum of Modern Art, Taichung

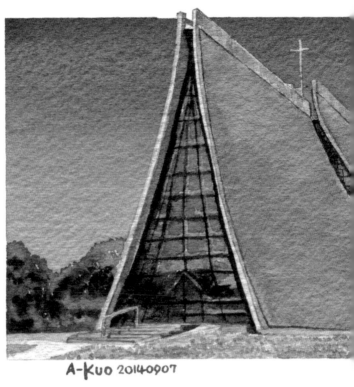

A-Kuo 20140907

東海大學・路思義教堂 | Luce Memorial Chapel, Tunghai University

我的信仰佇立在綠草如茵之上，蔚藍廣闊的穹蒼之下，在你和我的崇敬
之間。

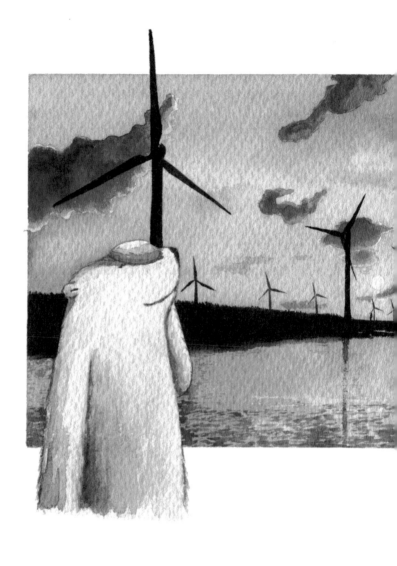

台中・高美溼地 | Gaomei Wetlands, Taichung

I-KUO 20141015

大風吹，大風吹，大大的白色風扇在吹。

用力吹，用力吹，把思念用力吹向你身邊。

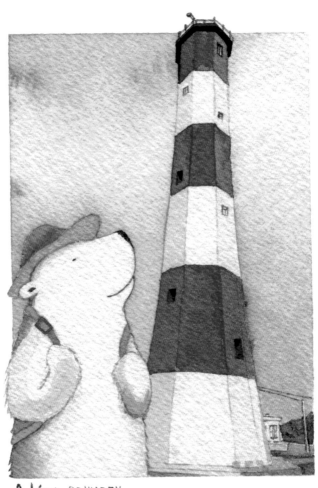

A-K'UO 20141004

台中・高美燈塔 | Gaomei Lighthouse, Taichung

紅白相間的制服，像衛兵一樣守衛在大甲溪口，

南邊巨型的白色風扇，正不斷吹來陣陣的涼意。

A-KUO 2015 05

在地原民先祖的庇佑，如燈塔的光芒一樣，守護照拂著這塊土地。

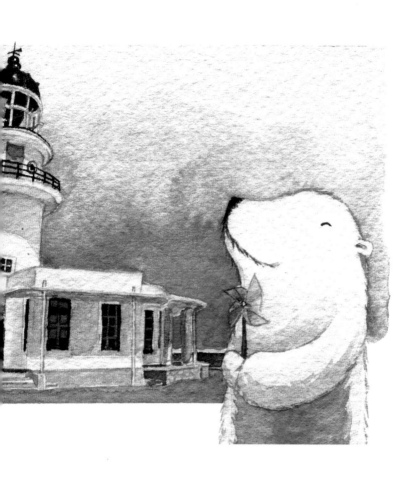

貢寮・三貂角燈塔 | Cape San Diego Lighthouse, Gongliao

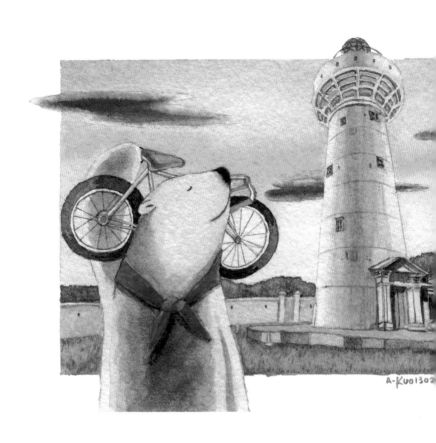

屏東·鵝鑾鼻燈塔 | Eluanbi Lighthouse, Pingtung

阿國，趁著連假跑一趟墾丁！
　順便帶白熊欣賞國慶晚心
　我老覺得外縣市朋友比屏
　　東在地人更常跑墾丁.

　　　有機會自己來一
　　　次吧!!
　　看海放空一下午很舒壓.
　　　　Gabriel　2015.10.10

我嚮往的不是自由，而是高牆外大海的思念。

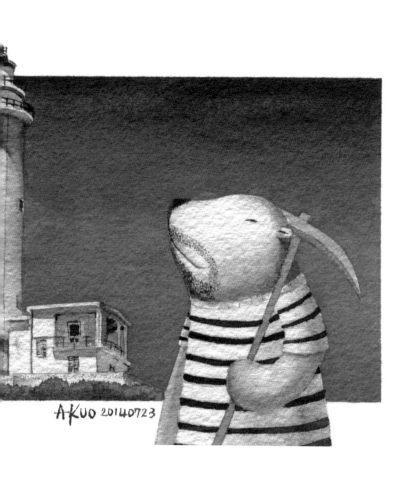

AKUO 20140723

綠島燈塔 | Lyudao Lighthouse, Green Island

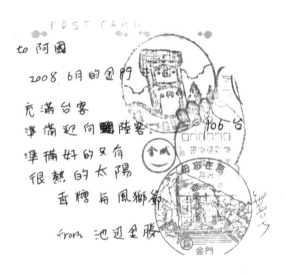

POST CARD

to 阿國

2008. 6月的金門

充滿台客
準備迎向陸客
準備好的只有
很熱的太陽
香檳与風獅爺

from 池辺金勝

想起在金門當兵，邊數饅頭邊數島上風獅爺的日子。

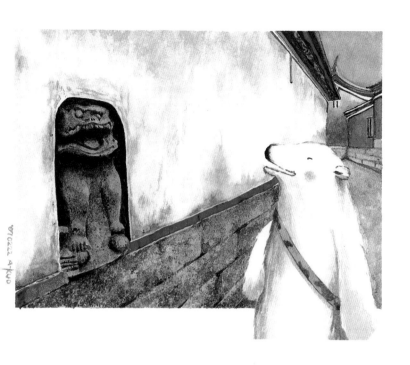

金門·風獅爺 | Winding Lion God, Kinmen

信不信，我可以一腳跨過海風、阿給和紅毛城！

話說完，那對情侶笑了。

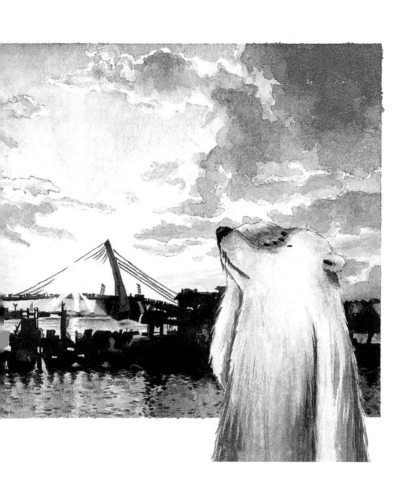

淡水·漁人碼頭 | Fisherman's Wharf, Tamsui

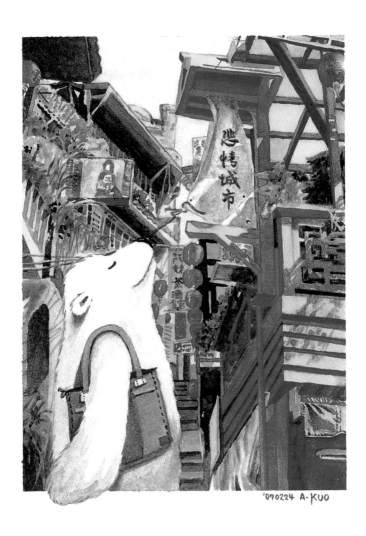

'070224 A-KUO

瑞芳・九份 | Jioufen, Ruifang

1989年的《悲情城市》，悄悄地將金礦帶回此地。

金色的殘輝，映照在階梯上的古味房樓，真正紅！

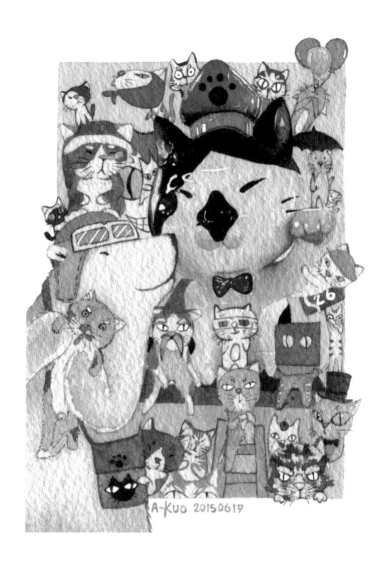

A-KUO 20150619

瑞芳・猴硐貓村 | Houtong Cat Village, Ruifang

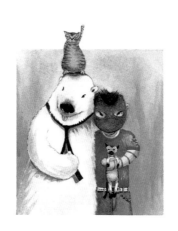

人的一生裡過客來來去去，舊朋友走了，新朋友來了，人生的巴士你掌著方向盤，一座城市接著一座城市，一段回憶浸濡一段故事。感謝走進生命裡的人、事、物，這趟旅行因你們而圓滿。

TO：胖吉、古吉、貝果、吉吉、桑尼、弟弟，
謝謝你們在我生命裡留下足跡。

色熊界
2

為你寄一張小白熊
街頭藝術家的環遊世界夢

作　　者　A-KUO
總 編 輯　顏少鵬
美術設計　陳恩安

發 行 人　顧瑞雲
出 版 者　方寸文創事業有限公司
　　　　　地址：台北市 106 大安區忠孝東路四段 221 號 10 樓之106
　　　　　電話：（02）2775-1983
　　　　　傳真：（02）8771-0677
　　　　　客服信箱：ifangcun@gmail.com
　　　　　官方網站：方寸之間｜ifangcun.blogspot.tw
　　　　　F.B 粉絲團：方寸之間｜www.facebook.com/ifangcun

印務協力　蔡慧華
印 刷 廠　詠豐彩色印刷股份有限公司
總 經 銷　時報文化出版企業股份有限公司
　　　　　地址：桃園市 333 龜山區萬壽路二段 351 號
　　　　　電話：（02）2306-6842
法律顧問　郭亮鈞律師
初版一刷　2015 年 12 月
定　　價　新台幣 330 元
I S B N　978-986-92003-3-2

Printed in Taiwan

方寸文創

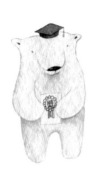

國家圖書館出版品預行編目（CIP）資料

為你寄一張小白熊：街頭藝術家的環遊世界夢／A-KUO作／初版／台北市：方寸文創，2015.12｜
112面；19X13公分（色無界系列；2）｜ISBN 978-986-92003-3-2（平裝）｜855｜104025947

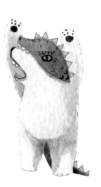

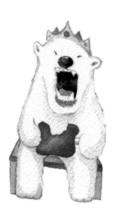